ECLIPSE DE PACÍFICAS SONRISAS

MIGUEL DE MERLO

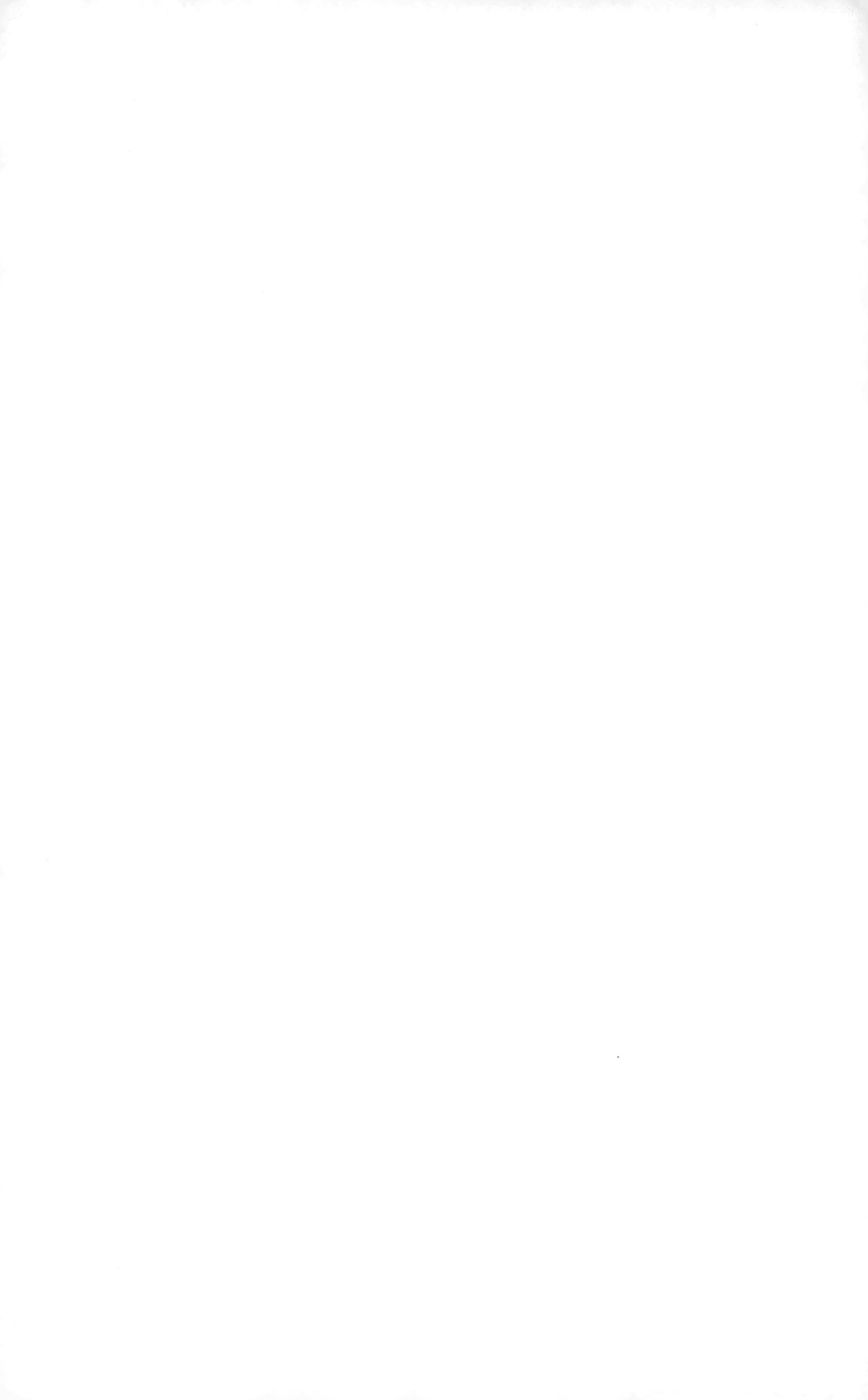

© sobre los poemas: Miguel de Merlo
© sobre las ilustraciones: Alonso Riestra
Primera edición: 2016.
ISBN: 9781520816609
DERECHOS RESERVADOS CONFORME A LA LEY

SEÑALANDO EL AIRE

Una mano como un pájaro,
una mano como un grito,
una mano de caricias,
unos dedos que se agarran.

Una fuerza de tendones,
como aceros desde dentro,
mil leones desgarrando
que se cogen a la ropa.

Unos labios que se pegan,
nuestros ojos que se buscan,
ella gime en el silencio,
unas uñas que se clavan.

Las miradas que se asaltan,
el deseo que nos duele,
unas manos que se juntan
una piel que se estremece.

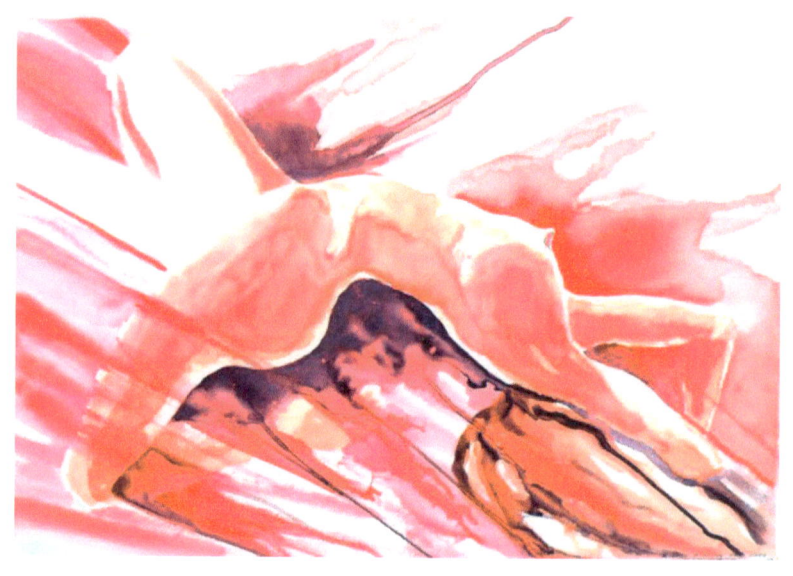

IOLANDA

IGUAL QUE AGUA

Así soy yo, como el agua
que desciende del torrente
con ímpetu en una legua.

Yo sé cuando es conveniente
condensar o evaporarse
que uno luego se arrepiente
de sin concierto ebullirse.

Y yo os digo camaradas,
que no es bueno congelarse.

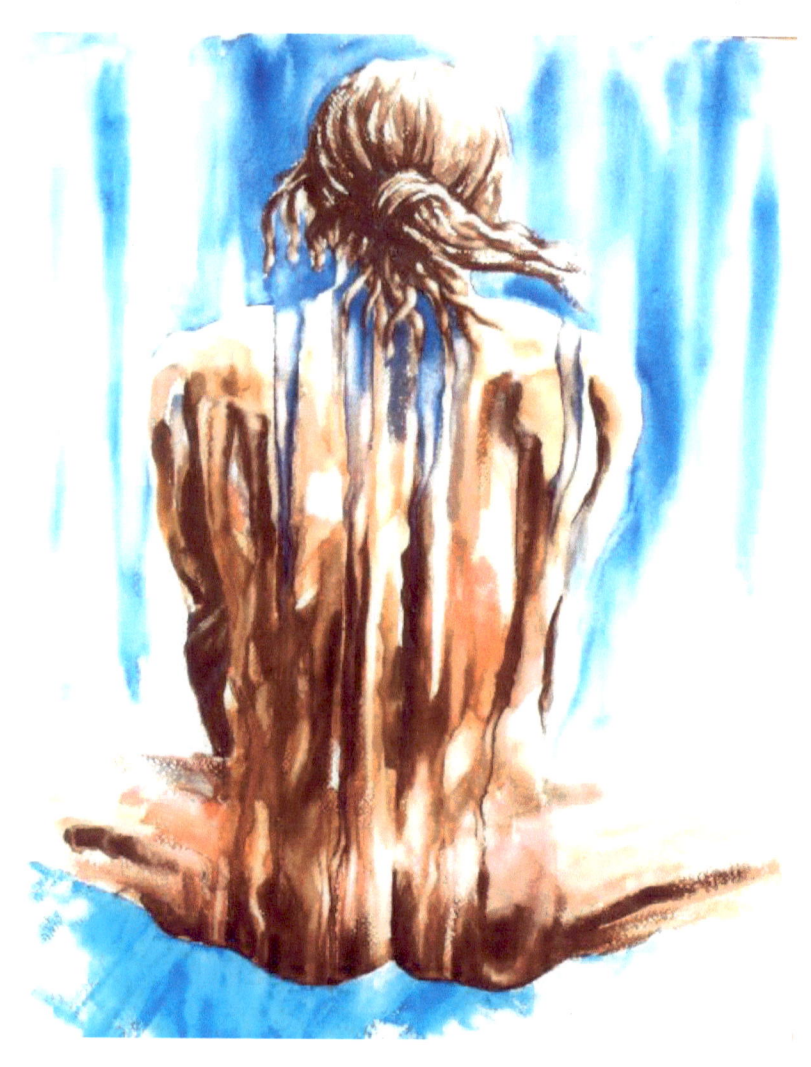

GERSAÍN

UNA MAÑANA

Me despertó el rocío
en la mejilla
al rodar sobre el
prado mi cabeza.

Abrí los ojos y vi verde,
azul y verde que me
llenó en lo profundo.

Tú dormías a mi lado
con el rimel despintado,
querias abrir los ojos,
te tomé por las muñecas
la ventana estaba abierta.

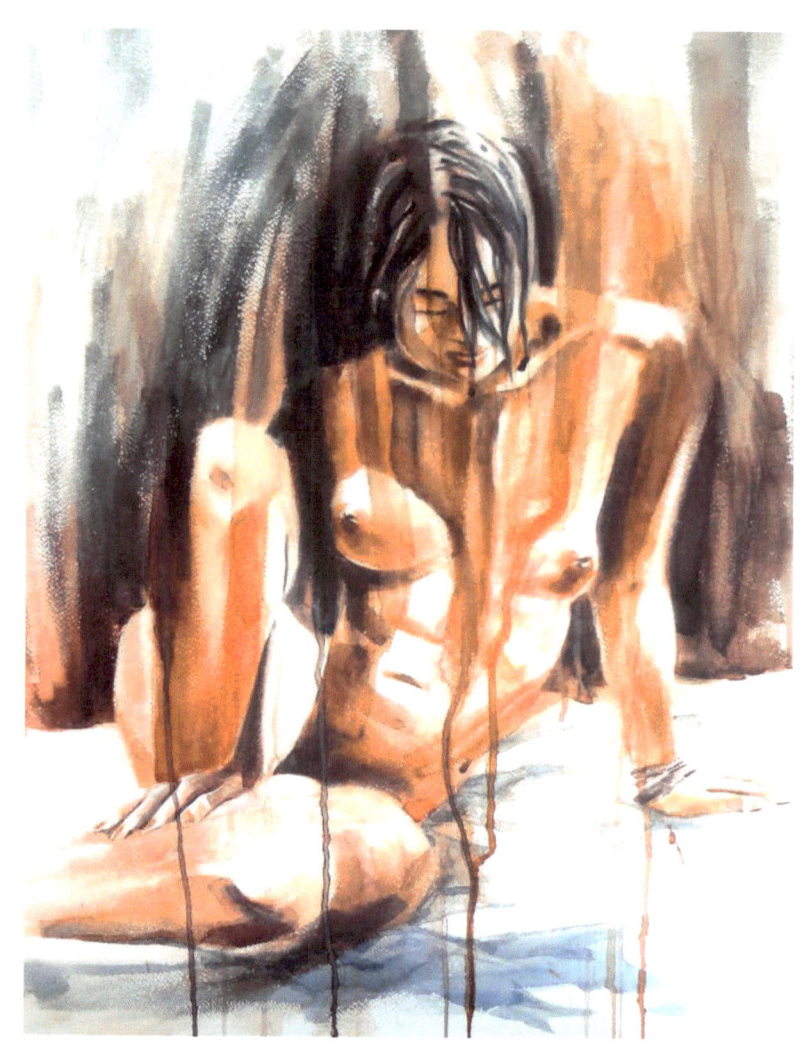

FAUNIA

YO TE DIGO LA LIBERTAD

Y tu preguntas cual será tu ser.
Mientras, tu cuerpo es hoy más leve,
y tus elásticos labios tiritan
dejando salir un agitado aliento.

Te señalo muchas sendas
sin principio ni término,
simplemente caminos.

Te digo la libertad que
tienes para recorrer
un destino sin fin.

Y quieres saber a dónde
llevan las rutas de la verdad,
aquejada de un incierto y trémulo dolor.

Yo te digo la libertad que tienes
de nunca llegar aquí o allá,
si sigues un camino con corazón.

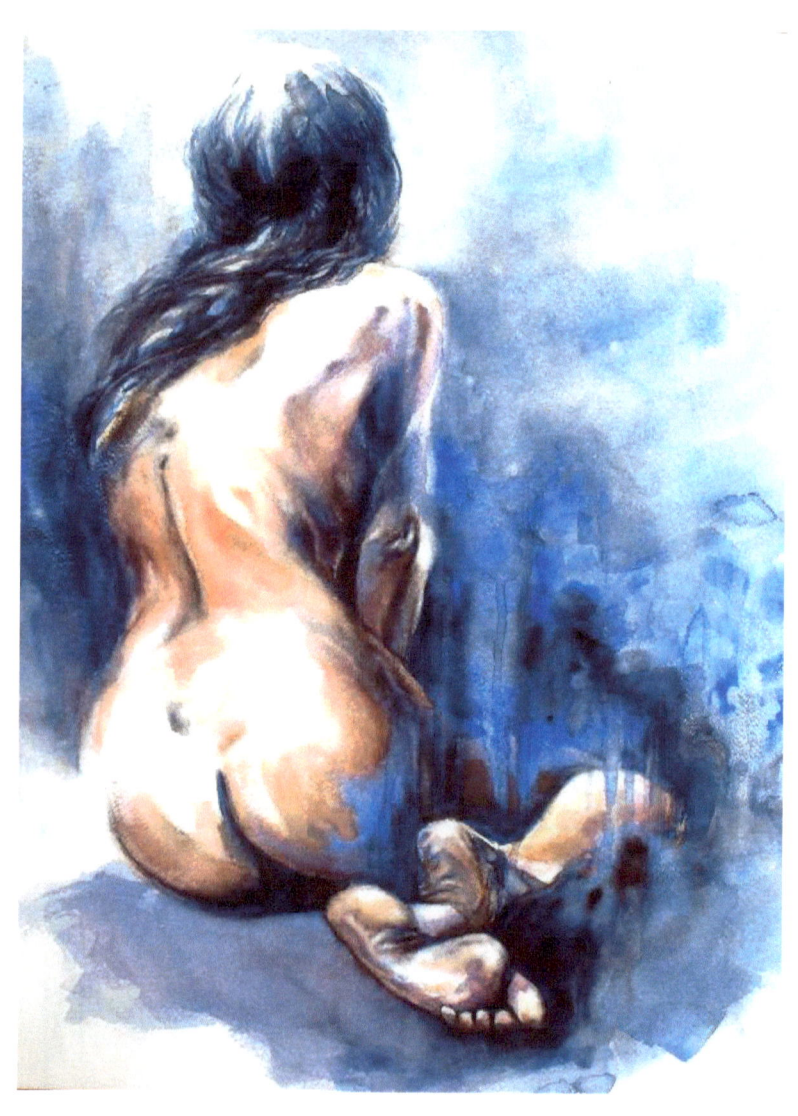

NURÍDICE

LOBUNA

Tú eras mi caballito
de tesoro dorado,
mi capricho oculto
y soterrado.

Mi almacén de gozos
y de dicha.
Motivada y moviendo
cada día.

En ideas y brillos elegida,
en caricias despistada,
en gemidos inexperta,
y de abrazos alejada.

Jardinera del Edén
de la alegría.
Una leve mano
que dibuja.

Te caíste de mi lado,
no sé cómo,
lo hice yo.

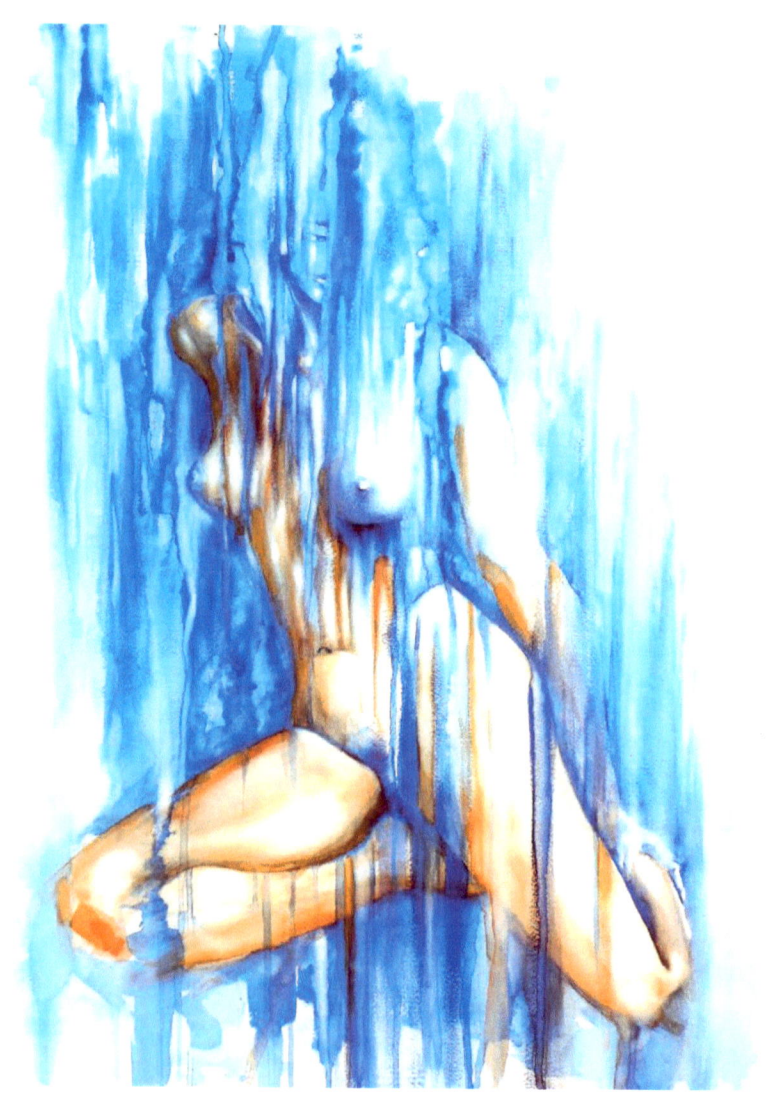

LUDINIA

LA FORMA DEL VIENTO

Cinco minutos antes del olvido
volví a pensar en ella,
irremediablemente suya,
desgarradoramente mía.

Súplicas, llantos y lamentos
aguardaban el momento
seco y triste de escapar
de su forzado encierro.

No quise atarla con más
cadenas que las que ella
quiso ponerse.

Ni me atreví siquiera
a pensar en que era mía
a preguntar si me quería.

Una mirada incierta y breve
y comprendí en un instante
que ella había decidido por los dos,
olvidando el pasado, desdeñando el futuro.

Al vacío fui arrojado
sin piedad ni compasión,
y sin quererlo, salvado,
llevado en brazos del viento.

Serenó mis pasiones
atezó mi piel
oreó mis cabellos
restañó mis heridas.

Su fuerza y su aire
que no ceja,
insistentemente libre,
hicieron de mi un nuevo ser.

Me esculpió a su antojo
como un bloque de mármol,
libróme de una costra arenosa
desvelando mi verdadera voluntad.

Abandonándome fueron, temores
opresores, impotentes ilusiones,
dueñas otro tiempo de
mi pobre y débil voluntad.

Ya estaba limpio
de lacras y costras,
libre de pesos,
y siguió el viento soplando.

Aquella intrépida corriente
entraba y escapaba de mi
llevándose penas y dolores,
dejándome esperanza y alegría.

Un punto rojo,
llama viva,
fuego eterno,
me consume todavía.

¿Cómo arrancar a un hombre
parte de su alma, sin herirlo?

Si quisiera alguien
apagar la triste hoguera,
aniquiladora gehena
del recuerdo inútil...

El viento siguió y siguió
erosionando mi ser,
buscando inútilmente
roca viva.

Cada vez quedaba
menos de mi,
esparcido suavemente
a través del aire.

Espero sólo
que algún fragmento
de mi deteriorado ser
se pose en su piel,
en sus cabellos.

Lo que es suyo
debe volver a ella,
de ella soy,
y pulverizado,
regreso hasta su ser.

Descubrí que nada
de mi fiel naturaleza
al aull ido del viento
resistía.

Ráfaga a ráfaga
se me fue llevando
sobre el aire inmenso,
extendido por el orbe.

Fui polvo cayendo,
sobre ella,
sigilosamente,
cubriéndola de mí,
una capa de amor.

Soy su nueva piel
su fiel coraza,
inefable protección
de su belleza.

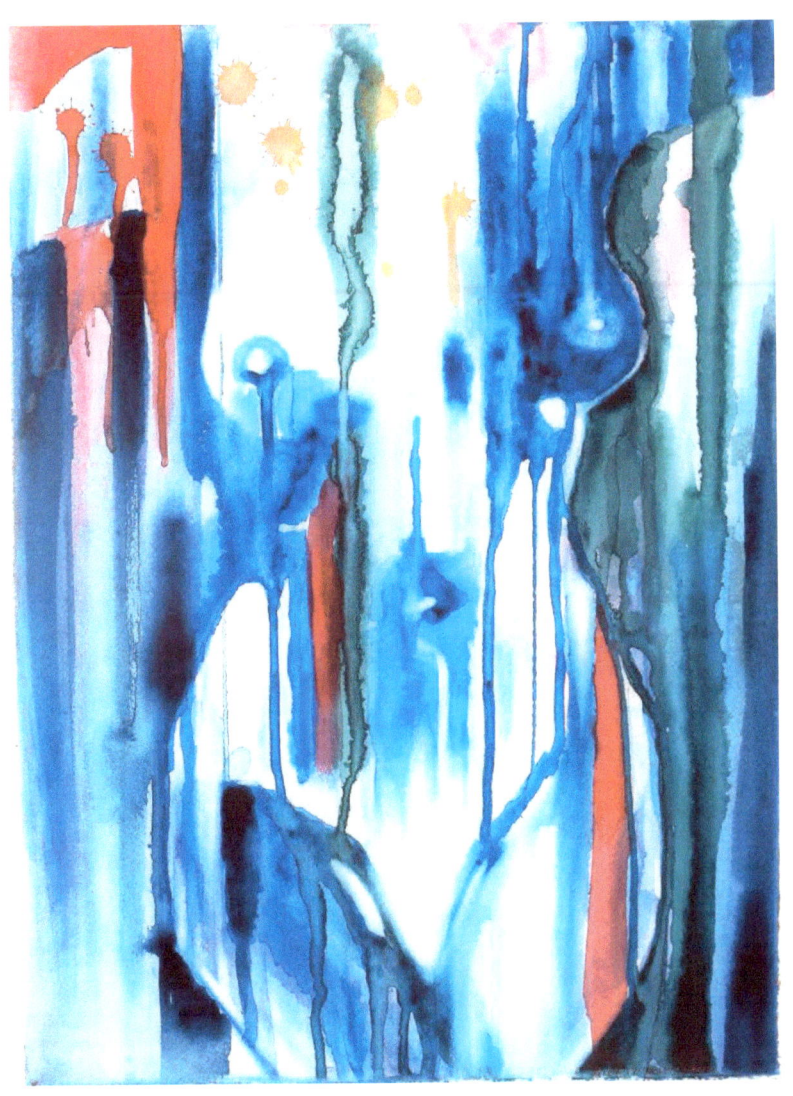

DRULIA

DESTINO

Dos, que amándose
separan sus destinos,
si al filo del alba
elevan suspiros hasta el cielo,
merecen que rujan los ponientes
para unir en el viento ambos anhelos.

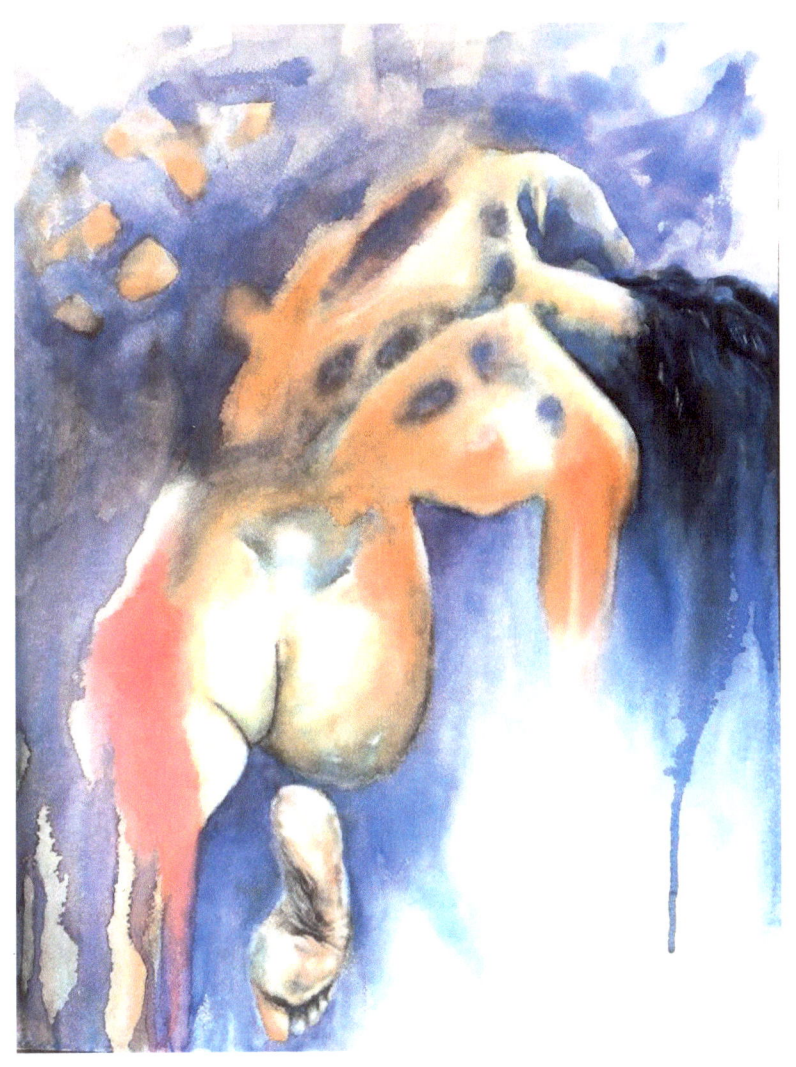

GLANA

SONYA

Su vida es incógnita y lejana.
Me amó, la amé y desapareció.
Se sumergió en un oscuro piélago.

Su recuerdo me corroe
las entrañas.
Lloro por haber perdido
lo que jamás fue mío.

Era un soplo de libertad
al mediodía,
un acicate de bien,
un torrente ambiguo
de ilusiones.

Unos ojos como cielo,
los cabellos del ensueño,
revolcones en el césped
y sus medias por el suelo.

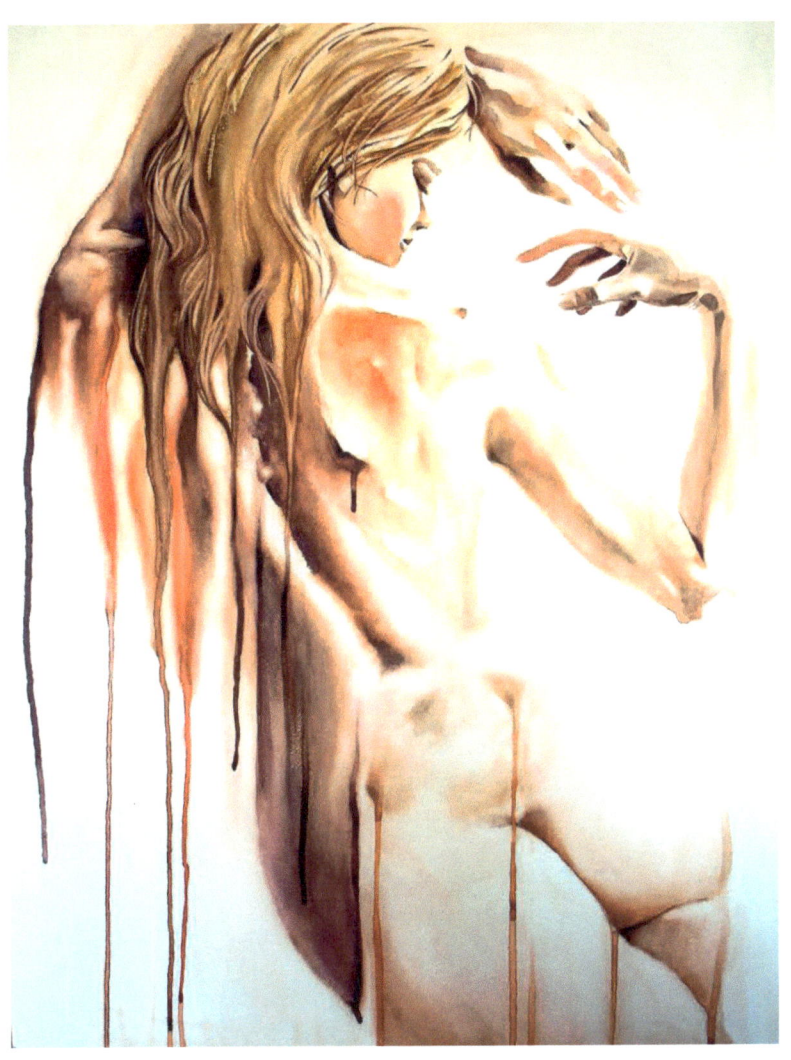

FLAMIRA

ULTIMO BESO

León, león del Retiro,
tú que has visto, dime,
cuenta qué te dijo la fuente,
haz que me sienta hoy alegre.

Detrás, la verja de hierro,
no quieren dejarme entrar
león, di cómo puedo pasar sin
tener que hablar, ve, ve delante.

No te importe su desprecio,
ni la persecución, que el
acto, es mejor no meditarlo
hasta haberlo terminado.

Casi lo hemos pasado,
las puntas de hierro mueren
si no las pisas.
He ahí las galerías
por donde quiero correr.

Marcha y canta conmigo,
rápido,
así las columnas andan hacia atrás,
en el vertiginoso azar,
y tu a mi lado.

Es fantástico al correr,
ir descubriendo el terreno
que decímetros atrás no vislumbrabas
y encajar en la propia dimensión.

Helena, tú me diste labios
para soñar con la audacia,
hoy estoy en ella,
sin saber de ti;
ya casi he pasado el fangal.

Rompí la punta de mi lápiz.
decúbito en un banco opalescente,
imaginando inusitados jardines
que me quieren ver pasar.

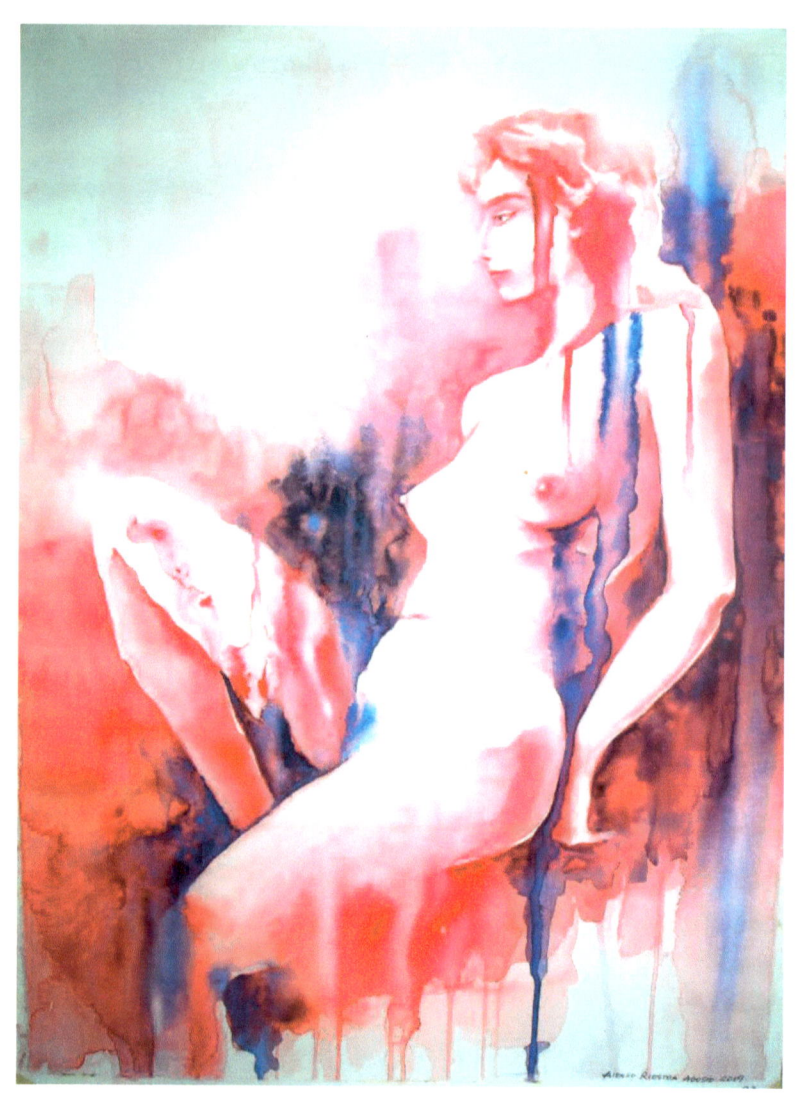

ETRIANA

CRIS

Me sobra una hoja
te la daré por un beso,
escribiré en tu vientre
mil poesías.

No quiero el papel,
ensayaré en tu piel
un diccionario de caricias.

Te reservo un último
escalofrío de placer,
y no escaparás
sin un gemido.

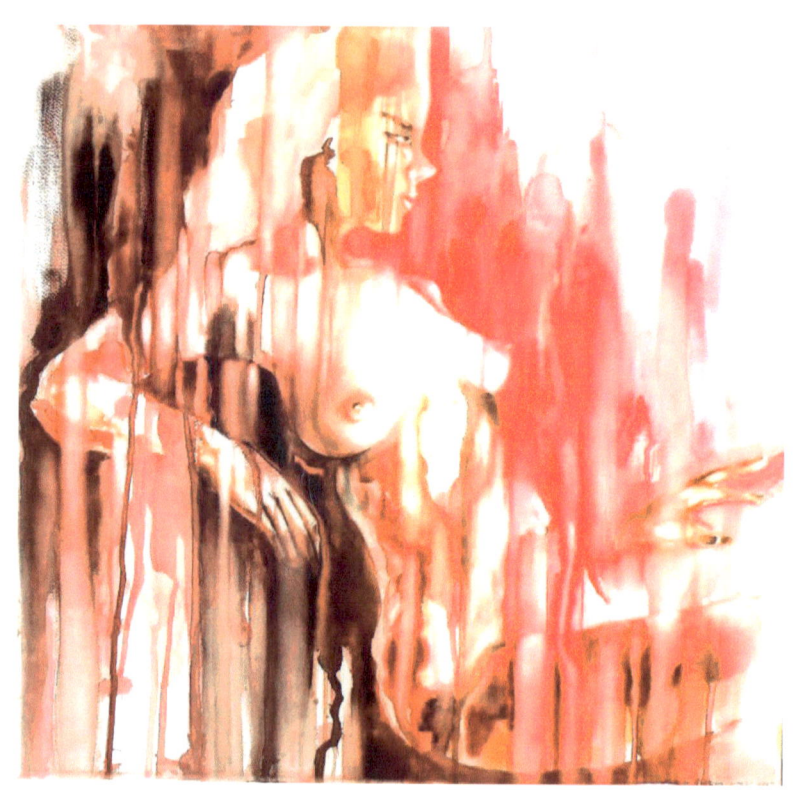

RUMBROSA

SOBRE MI CAMA

Se quedó el reloj parado,
y llegó mi desazón,
perdí todo lo empeñado
en mantener tu ilusión.

Mañana tengo que hacer,
animar mi espíritu cansado,
respirar en el frio amanecer,
bajar de la cumbre al prado.

Quitar tu leve ropa
de encima de la cama,
olvidar el tacto de tu piel,
despegarme el calor de tu suave presencia.

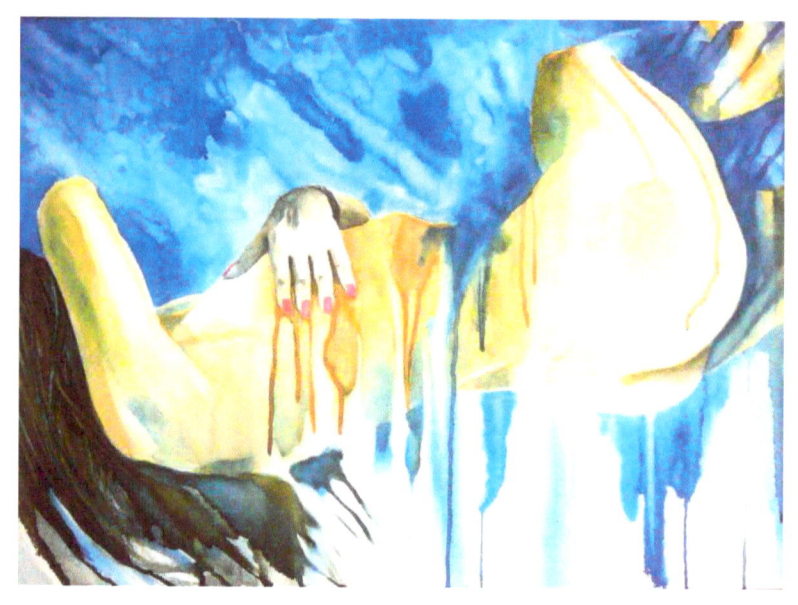

SOMNIA

POR SER UN HOMBRE

Por ser un hombre,
te amé sencillamente
hasta desgastar tu nombre,
dicho a gritos secretamente.

Te abracé, te quise
y te besé, preparando
el largo abrazo que
nos funde en torbellino.

Y tus labios en lujuria,
los anhelos insaciables,
desnudarte a todas horas
y meterme en tu pellejo.

Me cansé de ser yo mismo,
me doblé como una espiga,
en el aire tus cabellos,
los besé por ser yo, tú.

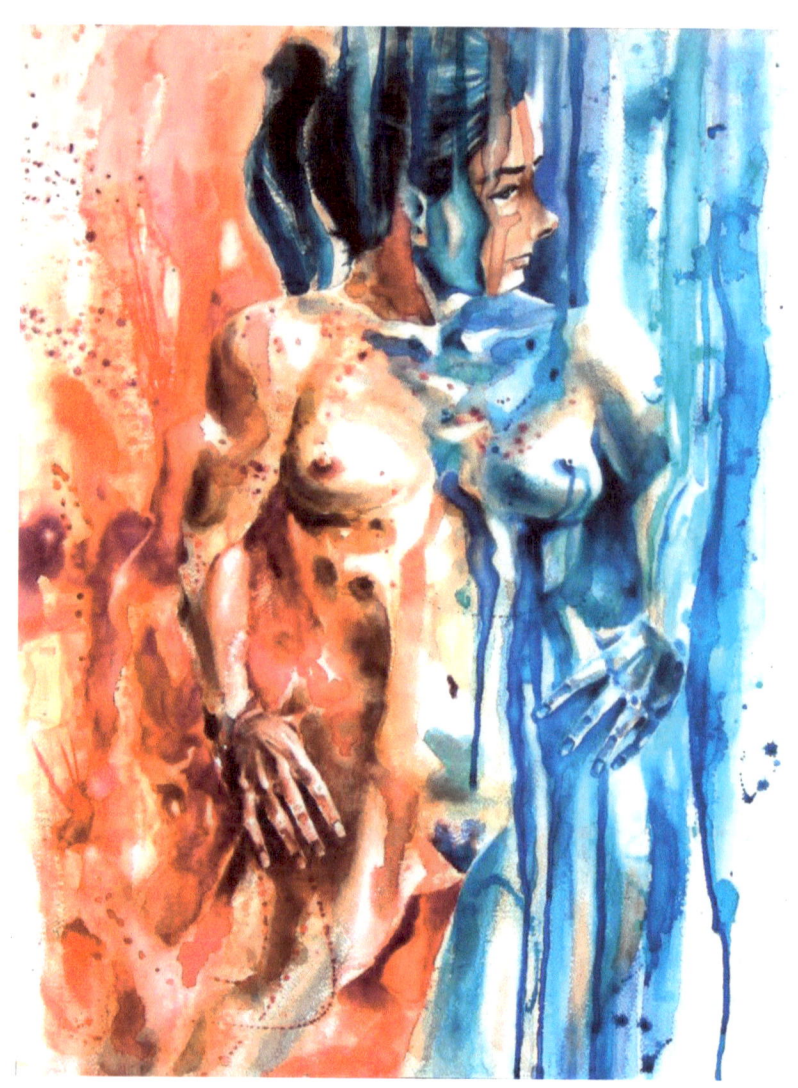

MURIEL

POR ELLA

Yo quisiera entonar
un ritmo alegre,
un canto libertario,
una canción de amor.

Quisiera cantar
con quien supiera
ser bella y alegre
como la misma canción.

Quisiera cantar con ella,
una canción ruidosa y corta,
un pequeño himno de esperanza.

Quisiera reunirlos a todos en mi lar,
alzar las copas en señal de paz,
beber el suave néctar de la amistad.

Sentir sus delicadas manos
otra vez en mi rostro,
amarla de nuevo antes
del amanecer incierto.

Entonaría un himno alegre,
un canto libertario,
una canción de amor.

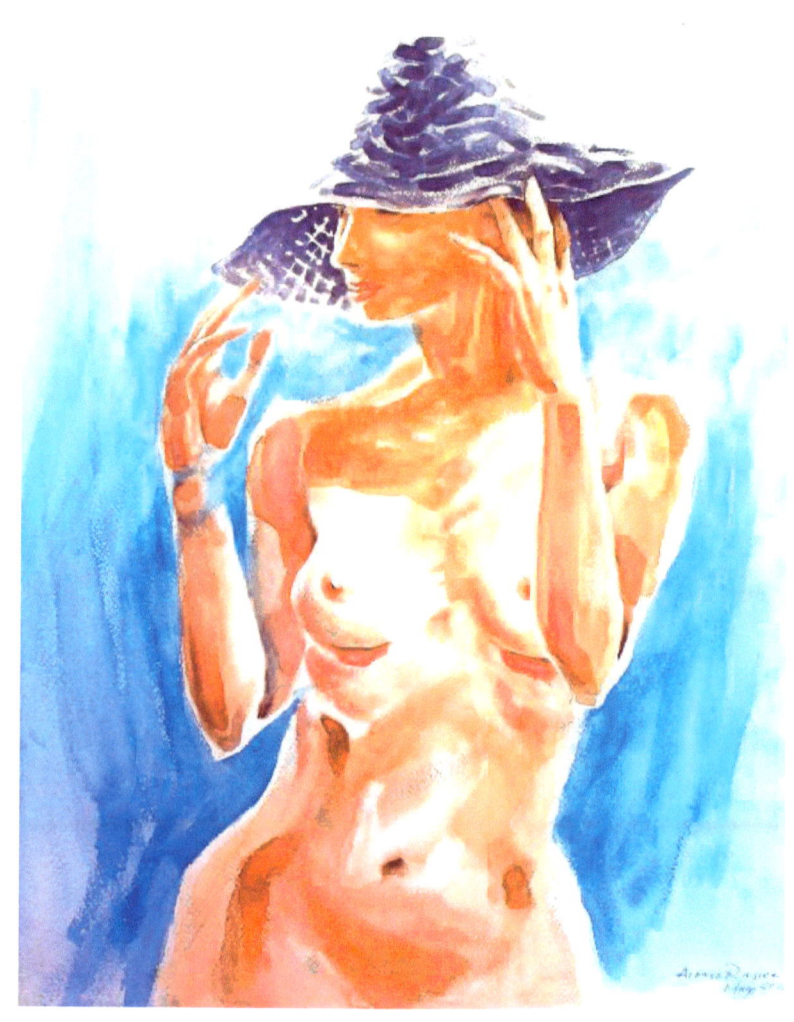

MUJER CON SOMBRERO

EN BUSCA DE LAS MUSAS

En busca de las musas
me he vuelto seco y frío,
la flecha roja busca
entre las mariposas.

Con un intrepido volar
hoy han llegado hasta mi
para decirme unas cosas
que hasta me han hecho llorar.

¿Para qué dejas tus versos,
por muy poco que ellos valgan
a gente que vale menos?

Hace tiempo te perdí
entre los libros del hombre,
te estoy volviendo a encontrar
sonora soledad de mí.

ZULFIDE

FRENESÍ

Y tus ojos de negrura
que me llaman,
que me llevan,
me acarician
la mirada.

Y tus pechos
como rocas
que me quieren,
que me rozan.

Unas piernas
que me estrujan,
que atenazan
mi cintura.

Con tus botas
de tacones,
esliletes
que amenazan.

Tus gemidos
son un grito
que me besa
las entrañas.

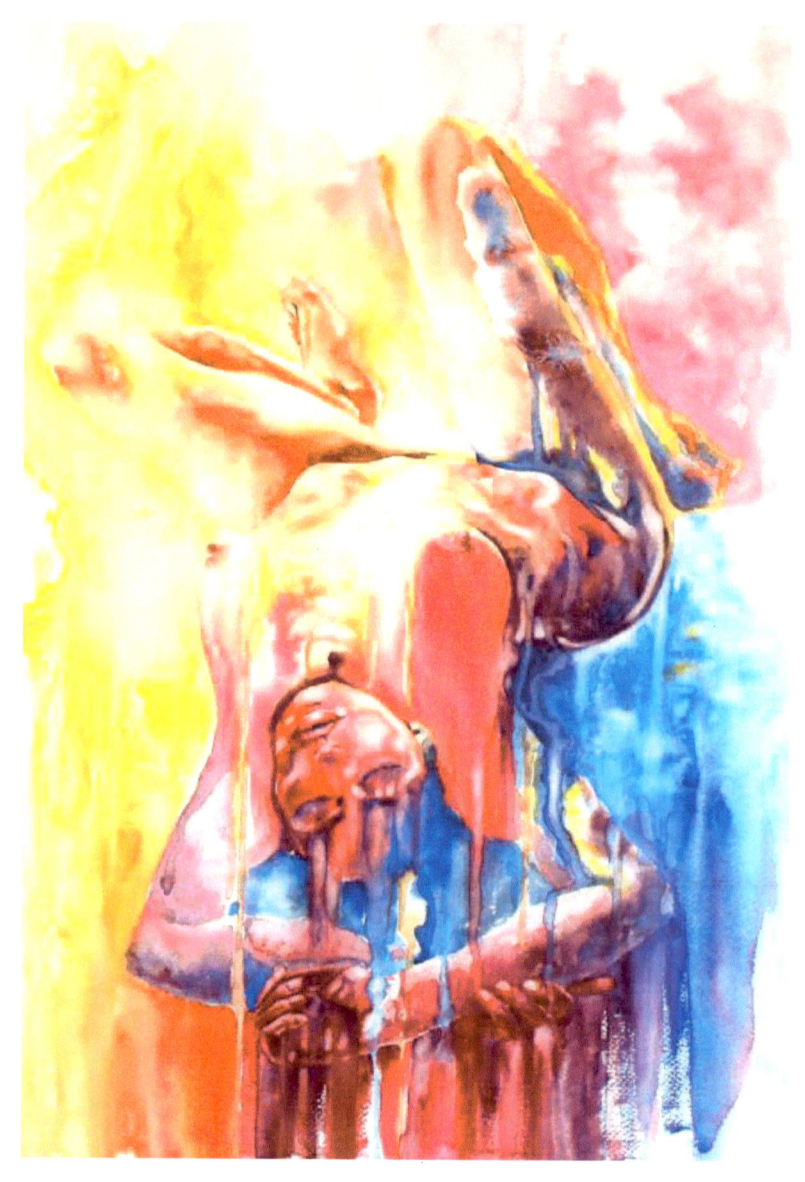

NADEA

www.ingramcontent.com/pod-product-compliance
Lightning Source LLC
Chambersburg PA
CBHW041209180526
45172CB00006B/1221